TIRE
V 24,547

DANDRÉE

LETTRES
À DENON

P. 1808

2654.
Ed. 47a.

LETTRES
SUR LE SALON DE 1808,

A M. DENON,

Membre de l'Institut de France, de la Légion d'Honneur, Directeur général du Musée Napoléon, de la Monnaie des Médailles, etc.

A PARIS,

Chez { L'Auteur, rue Coquillière, n° 43.
H. Nicolle, à la librairie stéréotype, rue des Petits-Augustins, n° 15.
Lenormant, rue des Prêtres Saint-Germain-l'Auxerrois, n° 17.

1808.

PREMIÈRE LETTRE.

Monsieur,

(Atala au tombeau, par M. Girodet, n° 258.)

Si le doute sur la marche soutenue et brillante de l'École française régénérée dans les arts du dessin pouvoit exister, l'exposition actuelle du salon du Louvre devenant l'éclatant témoignage du haut degré de splendeur auquel s'est élévée cette École, dissiperoit à l'instant un semblable doute. Préparés par d'excellentes études, ses succès sont le fruit de l'enthousiasme qui crée et de la reconnoissance qui admire. Permettez, je vous prie, Monsieur, à ce dernier sentiment, de vous entretenir un moment de l'une des productions qui a pris rang, dans cette exposition, parmi le nombre des chefs-d'œuvres auxquels le public éclairé ne se lasse jamais de revenir porter un tribut de louanges : l'Atala au tombeau.

L'homme sensible qui jette une fois les yeux sur ce tableau oublie bientôt tout ce qui est autour. Il étoit venu pour admirer en détail,

un seul objet le captive, il ne voit plus que lui; il appartient aux émotions qu'il en reçoit. Elles le fixent à une même place; et, pendant que la foule empressée court, s'agite, veut tout voir et n'examine rien en effet, celui qui, en dirigeant ses regards sur le tableau de M. Girodet, ne comptoit lui accorder qu'un temps proportionnel, mais que le sentiment du beau entraîne, perdant momentanément le souvenir de ce qui l'appelle ailleurs, ne peut s'arracher à la scène touchante sur laquelle il a porté une attention dont il cesse d'être le maître. Il l'a admirée en entrant; il la contemple encore quand l'heure de la retraite lui annonce qu'il est temps de la quitter. A cette impression, vous reconnoissez, Monsieur, l'empire du génie sur l'ame; tel sera toujours celui de l'artiste qui saura s'élever à la hauteur de son art.

Que de beautés en effet réunies dans cette scène si simple! Goût constant dans les masses comme dans les détails; harmonie générale dans les tons; émotion profonde dans la pensée; une pureté de trait inaltérable: jamais à cet égard un seul écart, un seul oubli; le jeu de la lumière aussi vrai que séduisant; un sentiment de mélancolie qui devient cher, un

calme dont rien ne détourne ; toutes les parties concourant à une impression identique ; un mystère dont l'effet a lieu sans qu'on s'aperçoive comment il est produit ; une justesse de mouvement parfaite ; la mort, et rien de sombre, de repoussant ; le sentiment d'une douce affection qui retient auprès d'un tombeau ; une beauté entière et sans effort de formes, de mouvements et de pensée.

La mort et des fleurs ; une sépulture et l'enlacement des lignes qui se jouent mystérieusement au fond du tableau ; l'image des derniers instants de la vie, et le calme des bras, des mains, de la tête, cette tête décolorée, mais sur laquelle siège encore l'expression des sentiments d'innocence et d'amour qui animèrent Atala, posant sur la poitrine du saint ermite ; celui-ci debout, les pieds dans la fosse, et soutenant un si précieux fardeau, tandis que l'infortuné Chactas, également dans cette triste fosse, et abattu par la douleur, presse contre son sein, baigne de ses larmes les genoux d'Atala ; une séparation sans retour et le signe symbolique d'une religion consolatrice, d'une religion environnée d'espérances ; signe reproduit deux fois avec un ménagement plein de

goût; des idées d'anéantissement et d'avenir, des sentiments religieux qui s'étendent bien au-delà du tombeau; la douleur et l'effet pur d'une lumière qui porte avec précaution sur elle. Voilà le tableau de l'Atala de M. Girodet.

Le sentiment avec lequel ces objets sont présentés, cachés, indiqués, paroît la perfection du goût. Constamment inspirés, les pinceaux de l'auteur d'Atala lui sont toujours fidèles, et jamais on ne conserva mieux la mesure. Cette observation peut s'appliquer à toutes les parties du tableau de M. Girodet.

Que ces cheveux, à peine apparents sur cette tête virginale qu'ils embellissent encore, sont calmes dans la courbe simple qu'ils suivent! Avec plus de mouvement ils eussent perdu le caractère qui appartient à la scène, et l'impression que l'ame reçoit en eût été affoiblie. L'observateur qui se plaît à analyser les sensations qu'il doit à M. Girodet, peut transporter cette réflexion aux plis du dernier vêtement enveloppant le corps d'Atala : elle leur appartient également.

L'un des caractères distinctifs de l'École française actuelle ne se trouve-t-il point dans une certaine assurance de trait bien opposée au vague,

qui, à une autre époque, avoit rapidement pris une faveur dangereuse pour l'art; et entre les maîtres de cette École ce caractère n'appartient-il pas sur-tout à l'auteur d'Atala au tombeau? Dans ce tableau, cette fermeté de dessin, de mouvement, d'action, ne l'abandonne point, et jamais elle ne dégénère en roideur. Toujours pleins de justesse et de graces entre la mollesse indécise et la roideur faussement exaltée, les pinceaux de M. Girodet ont donné à la douleur la seule expression qui appartienne aux arts, expression dont le ciseau antique a laissé de si grands modèles. Voilà, Monsieur, ce que, ce me semble, si j'ose le dire, les imitateurs ne savent point assez sentir et rendre. Cherchent-ils à être purs? trop souvent ils ne sont que secs et roides. Veulent-ils être expressifs? ils deviennent exagérés.

Deux hommes portent Atala ; mais comme leur expression profondément sentie est nuancée Plongé dans la douleur, le père Aubry a ce calme imposant, cette résignation entière, fruits d'une constante habitude de pensées religieuses et d'une longue épreuve des malheurs de cette vie passagère. L'amant d'Atala exprime, par l'action de ses bras, qui étreignent

pour la dernière fois l'objet de tous ses vœux, un sentiment si profond d'amour, qu'il est, je crois, difficile à la peinture de présenter un mouvement plus éloquent. Tout ramène ainsi à cette vérité, que dans le tableau de M. Girodet se rencontre éminemment le mérite si difficile de la mesure, qui n'est lui-même que le sentiment du beau, lequel montre le but, le fait atteindre, et empêche de le dépasser.

Aucune loi cachée ne semble avoir échappé à M. Girodet, parcequ'il les a toujours senties. Je pourrois, Monsieur, présenter à l'appui de cette opinion l'exemple des sacrifices même faits par l'artiste, qui sait que la première des lois est celle des convenances.

C'est ainsi qu'un sentiment sûr lui a fait couvrir les pieds d'Atala. En se privant d'un moyen de séduire, qui, en cette circonstance, eût pu égarer plus d'un artiste, et qu'il eût été si aisé à M. Girodet de saisir avec tout l'avantage que lui donne la grande perfection de son pinceau, cet artiste a compris que ce sacrifice étoit un hommage à un principe d'un ordre supérieur, à une beauté morale qu'on ne méconnoît jamais impunément; et le goût tient compte à l'artiste de ce sacrifice.

Ces réflexions, auxquelles il seroit aisé de donner plus d'étendue, ne sont-elles pas une démonstration des difficultés de l'art? n'annoncent-elles pas, pour les élèves, la nécessité de longues méditations? et ne les accusent-elles pas, en quelque sorte, d'une ardeur imprudente, lorsque, sortis à peine des ateliers de l'École, et se livrant trop à la fougue qui les emporte, ils se hâtent de produire des ouvrages échappés à leurs mains faciles et trop confiantes? N'en doutons pas, il n'est qu'une route pour atteindre au beau : l'étude approfondie des grands modèles. Le jeune artiste qui, dans la contemplation des chefs-d'œuvres de ses maîtres, ne saura oublier le temps, ne produira lui-même jamais rien de recommandable, puisque, sans la maturité des idées, la science dans les arts du dessin n'est propre qu'à égarer, par l'abus d'une exécution facile, mais sans objet déterminé.

C'est encore avec le même instinct des convenances que M. Girodet procède à la distribution d'une lumière par-tout insinuée avec ménagement; qui, nulle part, ne laisse des ombres fortes et lugubres; qui, transparente, mais prête à s'éteindre, et, éclairant avec dou-

ceur l'objet si suave de formes sur lequel les regrets du spectateur s'attachent, est, dans l'éloignement, au fond du paysage, brillante mais fugitive, ne se montrant, ce semble, un seul instant que pour laisser aux objets représentés tout le charme du recueillement et de la mélancolie, disons mieux, que pour renforcer les sentiments même que ces objets font naître.

La mort est dans la nature une crise violente par ses déchirements, et à laquelle le cœur ne s'accoutume jamais. Toujours à côté de nous, elle est toujours nouvelle. Toutefois si la mort est cruelle, elle a néanmoins ses consolations, ses souvenirs, qui l'accompagnent; et ce sont eux dont le sentiment du beau s'empare avec avantage lorsqu'il donne pour texte aux pinceaux ou aux ciseaux de l'artiste la destruction des êtres.

Guidés par lui, les anciens écartoient de cette pensée de la mort ce qu'elle avoit de repoussant. Souvent ils l'environnoient des idées les plus douces; ils la représentoient volontiers sous les apparences d'un sommeil paisible. Leurs soins à cet égard étoient en eux le fruit d'une délicatesse de sentiment exquise: la mort n'a

voit point de contractions, la douleur, de foiblesse. Cette constante élévation des sentiments de l'ame, cette paix des formes, donnoient à toutes leurs productions dans les arts ce calme imposant si favorable au développement de la beauté; caractère dont on retrouve l'empreinte sur tout ce qu'ils nous ont laissé.

M. Girodet, dont les talents eussent été chers aux Athéniens, mérite parmi nous d'autant plus d'applaudissements pour le tableau sur lequel il a répandu, avec la plus heureuse inspiration, toutes les beautés de son sujet, que la longue habitude d'un goût dévié dans sa route nous a, dans quelques parties de la science œsthétique, familiarisé, osons l'avouer, avec les images les moins analogues à ses principes. Cette altération dans le goût fut le fruit des premières impressions d'une religion qui, dans son culte, adopta sans beaucoup d'examen toutes les formes qui tendoient au but qu'avoient à se proposer ses ministres.

En effet, l'esprit du christianisme s'occupant de la terreur, qui assujettit, captive, gouverne, a, depuis des siècles, multiplié par-tout les images qu'il a reconnues propres à l'accomplissement d'un semblable dessein; et,

dans la ferveur d'un zèle plus louable qu'éclairé, ne cherchant point, d'une manière directe, la beauté des formes ni même celle des pensées, sans lesquelles cependant il n'existera jamais de beaux arts, il adopta tout sans choix, couvrant d'ossements humains le marbre, la pierre des temples dédiés à la divinité même; les combinant, les disposant en cent manières différentes; les assemblant et leur imprimant ainsi un caractère de vie, comme pour attaquer, par les yeux étonnés, l'imagination effrayée. Sans doute il a pu résulter de là un sentiment de terreur; mais ce n'est point de celle-là dont les beaux arts peuvent s'occuper : car aussitôt que la terreur se confond avec un sentiment d'horreur ou de dégoût, elle cesse d'appartenir à leur domaine. C'est ici, ce me semble, une vérité fondamentale dont les artistes ne sauroient être trop fortement pénétrés.

Ces tristes images, qui ne sont que la dégradation la plus complète de l'art, prirent néanmoins un tel empire, exercèrent, sous ce rapport, une si funeste influence, que nos sens obstrués perdirent la faculté de juger sainement les productions d'un art qui cherchoit l'effet par les

moyens les plus en opposition avec les principes qui les constituent; et les applaudissements indiscrets de la foule les couvrant en quelque sorte, consacroient pour ainsi dire les écarts même du talent, en donnant une force nouvelle à des erreurs trop accréditées.

C'est ainsi que le statuaire Pigalle jouit parmi nous d'une réputation presque colossale, pour avoir enfanté les mausolées d'Harcourt et de Saxe.

Croyons-le, si, dès notre plus tendre enfance, nos mœurs, nos usages, nos dogmes religieux ne nous avoient habitués avec de stériles ou faux ornements, jamais sans doute un statuaire, qui ne fut pas sans génie, n'eût donné dans les erreurs attestées par ces deux mausolées; mais ces images sombres et effrayantes, dont le culte affectoit de s'environner, s'alliant avec les sentiments les plus habituels, les plus chers de notre enfance, altérant ainsi en nous les principes du goût, le peintre ou le statuaire, s'ils saisissoient les instruments de leur art pour décorer ces mêmes temples, où trop souvent des exemples dangereux se trouvèrent sous leurs yeux, n'eurent pas toujours en eux-mêmes assez de force pour résister à un ascen-

dant inaperçu ; et croyant être profonds et dramatiques, quelquefois, puisqu'il faut le dire, ils ne furent qu'extravagants et horribles.

A l'époque où le statuaire Pigalle portoit sur le marbre une main savante mais égarée, le mausolée du maréchal de Saxe fut prôné comme une des belles choses qui eût été produite; et aujourd'hui encore, lorsque le goût, gémissant sur l'abus de l'art que présente ce monument, seroit, par ses vœux, tenté de porter un marteau expiatoire sur quelques parties de cet assemblage monstrueux, le tombeau du maréchal de Saxe est en possession d'une réputation brillante, sans que la vue du squelette hideux, symbole de la mort, qui, de son doigt décharné, appelle le maréchal, réforme un jugement trop favorable : tant nos premières impressions ont encore de force! et cependant, ce mausolée, est-il permis d'y voir autre chose qu'une ambitieuse et gigantesque composition, dans laquelle un oubli perpétuel du génie de l'art blesse trop souvent tous les principes (1) ?

(1) Ces réflexions un peu austères n'ont, après tout, rien de nouveau; mais, familières aux auteurs qui se sont occupés des beaux arts, peut-être ne le sont-elles pas généralement assez aux artistes. M. Suard, secrétaire perpétuel de la

Remercions l'auteur d'Atala au tombeau d'avoir environné cette douloureuse image de la mort de toutes les impressions douces et consolantes qui lui étoient fournies par son art. Ce sont elles qui attirent, qui maîtrisent l'attention par l'attendrissement, qui séduisent par la grace, qui font connoître l'enthousiasme par l'élévation de la pensée et la beauté des formes. Ce style, le seul propre aux beaux arts, me paroit encore le seul vrai en morale.

Maintenant, si l'émotion que l'on doit à la magie des pinceaux de M. Girodet laisse la liberté d'interroger la toile sur la scène à laquelle ils font assister, l'on s'étonne en quelque sorte de ses propres sensations. Douce illusion des beaux arts ! Cet intérêt que l'on rencontre, la représentation de tout ce que la nature nous réserva d'impressions les plus douloureuses, l'acte le plus lugubre auquel nous condamna cette bonne mais inexorable nature en nous appelant à la vie, un convoi le fait naître ! Si ensuite l'on

classe de littérature française à l'Institut, en a fait, avec cette justesse d'expressions et cette élégance de style qui caractérisent sa plume correcte et facile, l'application au monument dont le maréchal de Saxe a été l'objet. (*Mélanges de Littérature*, Éloge de Pigalle, tome 3, page 285.)

se souvient que, dans une école féconde en talents du premier ordre, c'est l'un des artistes les plus distingués de cette École qui s'est chargé d'offrir aux yeux ce front virginal, qui, dans quelques moments, va être couvert de poussière, cette croix de bois dans les mains jointes d'Atala, cette douleur d'un vieillard vénérable prêt à descendre lui-même dans la tombe, ces larmes d'un infortuné qui presse encore une fois contre son sein une dépouille dont il ne peut se dessaisir, ces regrets profonds et durables enfin qui vont suivre dans la terre cette jeune victime des passions de la nature et des erreurs de la société; et si l'on observe encore que cet artiste a précédemment prouvé à quel degré il savoit porter l'expression des sensations pénibles, l'on est convaincu que l'art peut en effet tout embellir sans cesser d'être vrai, puisqu'aux accessoires les plus déchirants qui eussent aggravé la sombre douleur de la scène, substituant des moyens plus légitimes, et dédaignant une émotion qui fatigue la sensibilité, il sait, auprès d'une sépulture, attacher, par le charme d'une douce mélancolie, celui des souvenirs et même des espérances.

A quels procédés tient donc ce charme secret dont M. Girodet a fait un si puissant usage? cet attrait, confié à la simple disposition de quelques lignes, qui retient si fortement devant la scène d'Atala au tombeau? aux observations peut-être dont je viens, Monsieur, d'indiquer quelques traces, et sans doute à beaucoup d'autres qui m'ont échappé, car les arts sont remplis de mystères.

Permettez-moi, je vous prie, d'insister encore sur la correspondance sentimentale résultant de l'emploi de la lumière : amenée avec un art infini sur Atala, pour laquelle M. Girodet a réservé toutes les graces de la peinture, elle se montre à l'horizon, au fond du paysage, comme je l'ai dit précédemment, brillante mais fugitive, laissant tous les objets environnants ou intermédiaires dans la demi-teinte : ces objets intermédiaires, muets en apparence, mais dans la réalité très éloquents, rejetant toutes les pensées étrangères à la scène, se prêtant, au contraire, à l'expliquer et à l'embellir, la commentant par l'un de ces secrets dont la raison échappe à l'analyse, mais que l'instinct de l'art se charge de saisir dans ses effets : par une route mystérieuse, l'œil suivant des lignes mol-

lement entrelacées, et ne pouvant franchir un si court trajet sans s'arrêter sur une croix qui, du sein de quelques arbres, rappelle une religion sévère, mais forte, sublime et consolatrice; religion qui fut celle d'Atala.

Ce trajet si court et ces formes souples, ondoyantes, qui sont sur la route; ce mouvement des lignes dans leur éloignement, en opposition avec leur développement si pur et si tranquille sur le devant, cet autre développement de la lumière, également pur, harmonieux et plein de sentiment; l'heureux choix des objets, et la sobriété même avec laquelle ils sont offerts à la vue; ces fleurs suspendues à la voûte du rocher sous lequel va reposer, sous un peu de terre, le corps d'Atala, rappellent éloquemment le bonheur et le néant de cette vie passagère, et semblent dire : Compagnes de l'innocence et du printemps de l'âge, les graces, la beauté durent peu sur cette terre parée de verdure. Naguère elle vivoit aussi comme ces fleurs des champs, et l'espérance du bonheur étoit avec elle; une mort prématurée a terminé ces espérances, elles ont abouti à un cercueil !

Une bêche a servi à creuser; une fleur, sur

sa tige coupée, se trouve à côté, sur un peu de terre remuée !

C'est ainsi que, liés au sujet par des harmonies secrètes, le peintre présente un ensemble vrai, grand, animé, quand on pourroit croire que plusieurs parties de ces accessoires, indifférentes en elles-mêmes, ne sont employées qu'au hasard, et seroient également bien remplacées par toutes autres. Gardons-nous d'une opinion qui ne seroit que déshonorante pour les arts. L'arbitraire est inconnu dans le champ du beau. Croyons plutôt que la main de l'artiste inspiré est conduite nécessairement; qu'il n'est pas une ligne, un mouvement, un caractère, qui ne soient rigoureusement donnés par des lois secrètes; et que rien ne sauroit concourir au développement de l'effet général s'il n'est soumis à ces lois. Parceque nous ne saurions tout expliquer, abaisserons-nous la théorie d'un art dont nous aimons et admirons les productions ?

Obéir à des lois qui, alors qu'elles échappent à l'esprit, se révèlent au sentiment, a été pour M. Girodet le moyen de résoudre le problème qu'il s'étoit proposé en cherchant un programme dans le livre de M. de Châteaubriand,

Il s'en faut que le modèle paroisse aussi pur que l'imitateur. Brillant, plein d'une chaleur qui se communique, d'idées fortes qui remuent puissamment, l'auteur d'Atala accumule quelquefois les images ; il les entasse et ne les choisit pas toujours, quand il faudroit les faire valoir et par leur choix même et par leur nombre. Son traducteur, toujours pur, toujours éloquent, digne des anciens, qu'il a fortement étudié, a réussi à représenter partout cette nature généralisée qui constitue l'idéal dans les arts du dessin, et sans lequel, il en faut convenir, il n'y aura jamais en eux ni poésie ni éloquence (1).

Jeunes artistes, qui vous tourmentez vainement pour être peintres, ne repoussez point des vœux qui tendent à vous éviter les écueils de l'inexpérience et de l'irréflexion. Quand on sait dessiner parfaitement (et lequel d'entre vous ne dessine pas ainsi !), on n'est pas pour cela en état de concevoir un tableau. Pour peindre, il s'agit bien moins de porter les mains sur la toile que la pensée. L'excellence

(1) De l'idéal dans les arts du dessin. M. Quatremère de Quincy, de la classe de littérature ancienne à l'Institut. (*Archives littéraires de l'Europe*, 1805.)

même de vos études peut vous devenir nuisible en hâtant une confiance qu'il faut savoir réprimer. Qu'il me soit permis de vous appeler devant le tableau de M. Girodet: là le danger des grands mouvements vous sera démontré, et vous vous pénètrerez de cette vérité, que la beauté ne se trouve jamais dans eux; ils sont déclamatoires, et l'éloquence en tout genre est constamment simple. Fuyez ces mouvements exaltés qui vous semblent de l'expression ; ils sont trompeurs, ils égarent; si vous parvenez à vous familiariser avec eux, renoncez à faire jamais rien de grand dans votre art.

Que l'on se rappelle une foule de jeunes artistes très recommandables, au moment même où, quittant les bancs de l'École, et apportant, dans les expositions des derniers salons du Louvre, des preuves d'une méthode de peindre déjà assurée et brillante, ainsi que des exemples de leur manière de concevoir un sujet historique, et qu'on leur suppose celui d'Atala au tombeau à traiter, n'est il pas hors de doute que tous, cherchant plus ou moins l'expression dans l'exagération, et l'intérêt dans les caractères sombres du désespoir, nul n'aura satisfait au programme? L'erreur est facile à la jeunesse,

et c'est pour elle que la douleur, dans le tableau de M. Girodet, devient une grande leçon. Je me flatte, Monsieur, que ces réflexions seront partagées.

J'ose croire encore être devancé par votre propre conviction, lorsque je dirai que l'œuvre du génie me paroît sans prix. En effet, l'or, en le couvrant, sauroit-il le payer? L'hommage privé de la sensibilité qui va jusqu'à lui, les distinctions flatteuses que le chef d'un gouvernement éclairé accorde, sont, ce me semble, la seule récompense qui puisse l'honorer.

En traçant cette foible analyse de l'une des plus importantes productions de l'École, si quelquefois j'ai pu craindre la séduction des souvenirs prête à entraîner trop loin dans l'expression de l'éloge, j'avoue encore que je ne me suis jamais retrouvé devant le tableau de M. Girodet sans éprouver précisément une crainte inverse. Juste appréciateur des arts ainsi que des difficultés qui accompagnent leurs succès, cette double crainte ne sauroit vous surprendre, et vous penserez que l'enthousiasme pour ce qui est beau est peut-être la seule mesure équitable, quand il s'agit d'énoncer une opinion et de jus-

tifier ses sensations. Vous ne repousserez donc point l'expression franche de mon admiration. J'en soumets les motifs, Monsieur, aux lumières qui, vous appelant à la direction générale de ces vastes dépôts du génie, dûs au génie réorganisateur de l'Europe, vous méritèrent également la confiance de la puissance qui protège, et des talents qui fécondent; et, intermédiaire entre le prince et les artistes, vous ont, par l'attribution flatteuse de désignation du mérite souvent obscur, des travaux et des efforts, établi l'appui des arts, l'ami de ceux qui les cultivent, et l'organe heureux des graces qui récompensent, encouragent et vivifient.

Après tout, il est si doux de louer, qu'en terminant ces observations, je m'applaudis de n'avoir eu à exprimer qu'un sentiment d'approbation en vous entretenant du tableau de l'Atala au tombeau.

Qu'une dernière observation me soit encore permise. Les arts se touchent. Après avoir contemplé d'un œil attentif les beautés du tableau de M. Girodet, si on l'arrête sur la belle statue en marbre sortie des mains de M. Cartelier, représentant la Pudeur, ce rap-

prochement, qui sera également l'éloge des deux artistes, présentera une conformité frappante, que l'homme sensible qui aime à étudier les procédés des arts ne laissera pas échapper. Ayant un même sentiment à rendre, l'un comme l'autre artiste, sans consultations, sans communications préalables, ont compris que la concentration du mouvement dans les bras, les mains et les coudes, donnoient le caractère du sentiment de la Pudeur ; et le marbre comme la toile ont employé un même procédé. Ces combinaisons de la part de l'artiste annoncent ce sentiment interne qui conduit au beau par l'observation de ses lois, et fonde les succès durables.

J'ai l'honneur d'être,

Monsieur,

Votre très humble et très obéissant serviteur,

EUGÈNE DANDRÉE,
Membre de la Société Philotechnique, etc.

DE L'IMPRIMERIE DES FRÈRES MAME,
rue du Pot-de-Fer, n° 14.

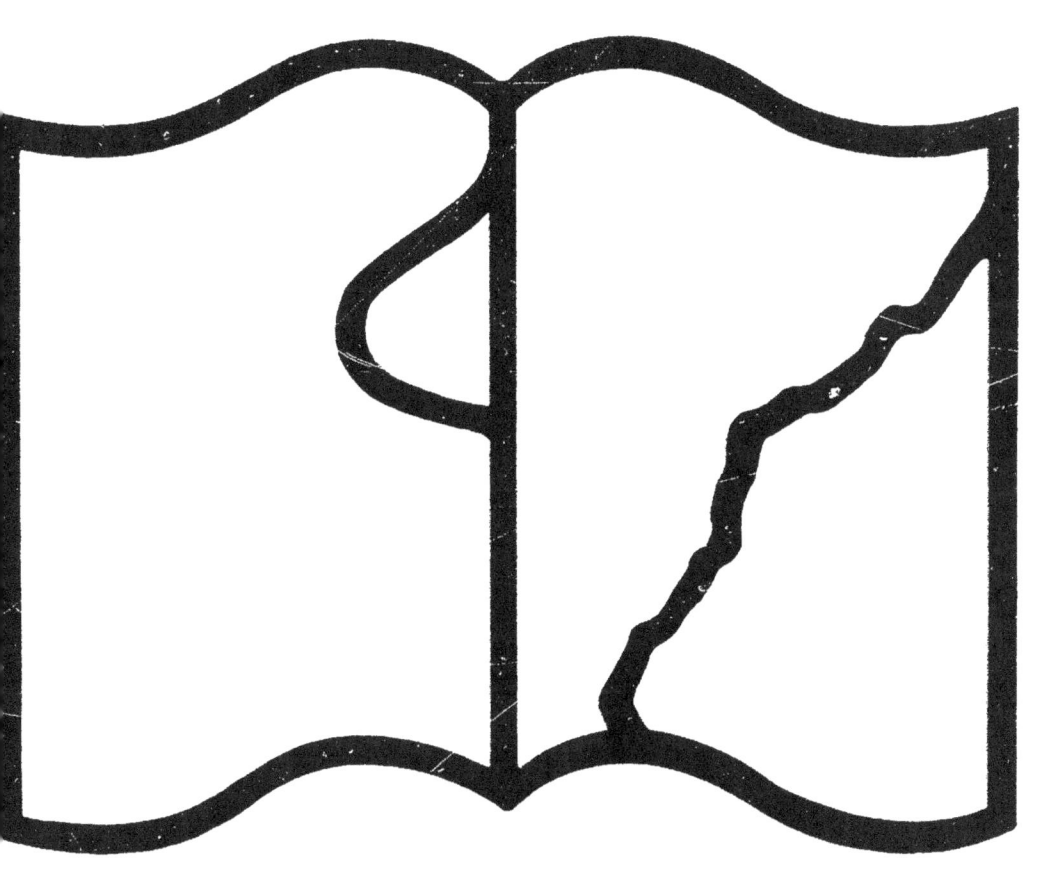

Texte détérioré — reliure défectueuse

NF Z 43-120-11

www.ingramcontent.com/pod-product-compliance
Lightning Source LLC
Chambersburg PA
CBHW030125230526
45469CB00005B/1808